猜猜謎

遊世界 ①

➤➤ 漫畫版世界地名猜謎大挑戰

> 開啟國際視野
> 的智能遊戲書

U0164747

作者☆**史遷**

>>> 前言

打造世界觀
想像力帶你自由行

　　猜謎是中國自古以來就有的遊戲。它
簡單有趣、形象生動的特點正好符合孩子
想像豐富、好奇多問的特點，滿足兒童學
習知識、了解世界的心理需求。是一項深
受兒童喜愛、家長歡迎的智益遊戲。

　　世界之大，奇事之多，景色之美……
怎能不讓孩子領略其美妙？但是該如何讓
孩子快快樂樂地認識我們這個萬花筒般的
世界呢？本書是《語文遊戲真好玩》系列
叢書中的《猜猜謎遊世界1》。我們從眾
多兒童謎語中精心選編了三十九則有關我

們這個大千世界的謎語，分為亞洲、歐洲、美洲和非洲四個部分，讓兒童經由猜謎語了解世界各大地區的有趣故事、地方特色以及文化色彩，從而開啟探索世界的興趣，關心自己身處的這顆美麗星球。

　　本冊書採用「謎面＋謎底＋為甚麼＋知識寶庫」的模式。謎面多是一句平常慣用的詞語，卻和謎底有着妙不可言的關係。在拆解的過程中刺激孩子的聯想及分析、推測能力。解答中的「為甚麼」則說明個中奧妙，並在「知識寶庫」中補充有意思的相關資料。全書最後，我們製作一份「記憶力大考驗」，讓小朋友在學習中增長知識。

>>> 目錄 <<<

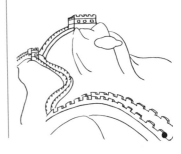

行程一：
增廣見聞遊亞洲

　　亞洲是亞細亞洲的簡稱，位於東半球的東北部。東臨太平洋，南瀕印度洋，北達北極海。面積4,400萬平方公里，佔全球陸地總面積的29.4%，是世界上最大的洲。最高點在喜馬拉雅山的聖母峯，高約8,848公尺；最低點在死海，在海平面下392公尺。

　　亞洲是世界文明古國中國、古巴比倫的所在地，也是佛教、伊斯蘭教和基督教這世界三大宗教的發源地。

　　亞洲是世界上大江大河彙集最多的大陸，長度在1,000公里以上的河流有58條之多，其中4,000公里以上的有5條，最長的是中國的長江，有6,380公里長。

行程一：
增廣見聞遊亞洲

第01題

開張大吉（猜台灣地名）

◎有點難嗎？沒關係，給你一點小提示，
到台北的旁邊找找看！

※翻下頁，看謎底

答案是

新店

>>> 為甚麼？

需要說「開張大吉」的，當然是新開的店啊！

知識寶庫

新店是台北重要的衛星城市，早期為移民台灣的漢人與原住民交易的地點，所以叫作「新店」。境內的碧潭、烏來、娃娃谷等是著名的觀光景點。

初次開業
（猜台灣地名）

◎有點難嗎？沒關係，給你一點小提示，
　到台灣的南部找找看！

※翻下頁，看謎底

答案是

新營

>>> 為甚麼?

初次開業不就是新開張營業嗎?簡稱為
「新營」啦!

知識寶庫

新營市位於台南縣北部,因相對於鹽水
鎮的「舊營」而得名。有鴨肉麵、豆芽
菜麵、土魠魚羹等多樣小吃,有名的民
俗活動有搶旗和學生陣。

筍（猜台灣地名）

◎有點難嗎？沒關係，給你一點小提示，
　到台灣的西北部找找看！

※翻下頁，看謎底

答案是

新竹

 為甚麼?

筍是竹的嫩芽,也就是新生的竹。

 知識寶庫

新竹最早是「竹塹社」平埔族——道卡斯族的居住地。新竹舊名「竹塹」,是由平埔族語音譯而來。全境多山,冬季東北季風強烈,有「風城」之稱。米粉、貢丸是著名特產。

風光明媚
（猜台灣地名）

◎有點難嗎？沒關係，給你一點小提示，
　到台北市南端找找看！

※翻下頁，看謎底

景美

>>> 為甚麼?

風光明媚不就是景色秀美嗎?所以叫
「景美」!

知識寶庫

景美位於台北市南端,為台北市較早
開發的地方。舊稱「梘尾」,指溜公圳
大木梘之尾,其址約在今日舊景美橋附
近,後取同音「景尾」。

04

讀書人多多
（猜台灣地名）

◎有點難嗎？沒關係，給你一點小提示，到台北找找
看，這裏有很多好吃的喔！

※翻下頁，看謎底

士林

>>> 為甚麼?

讀書人多多不就是學士林立嗎?

知識寶庫

士林區位於台灣台北市北方,學校林立,文風興盛。區內的陽明山是台北市民假日的好去處,台北捷運劍潭站旁的士林夜市,是台灣著名的觀光夜市。

慈禧的故鄉
（猜台灣地名）

◎有點難嗎？沒關係，給你一點小提示，

到台灣中部找找看！

※翻下頁，看謎底

答案是

后里

>>> 為甚麼?

慈禧是著名的西太后,她的故鄉當然就是
「后里」了。

知識寶庫

后里鄉位於台中縣北部,古稱「內
埔」。開發初期漢人創建村落於麻薯舊
社的背後,所以稱為「后里」。有著名
的后里馬場。

別……別來搶我！

肥沃大地
（猜台灣地名）

你一個窮種地的，有甚麼好搶的？

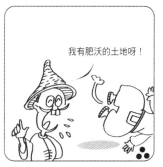

我有肥沃的土地呀！

◎有點難嗎？沒關係，給你一點小提示，
　到台灣中部找找看！

※翻下頁，看謎底

21

答案是

豐原

>>> 為甚麼？

養分充足的大平原，不就是「豐原」嗎？

知識寶庫

豐原舊名為「葫蘆墩」，日據時期改稱為「豐原」。主祀天上聖母的慈濟宮歷史悠久，香火鼎盛，廟旁廟東小吃聞名全省。

一整晚
（猜台灣地名）

◎有點難嗎？沒關係，給你一點小提示，
　到台灣中部找找看！

※翻下頁，看謎底

答案是

通宵

>>> 為甚麼？

一整個晚上，當然是「通宵」了。

知識寶庫

通宵因位居虎頭山下，原名虎嶼。通宵
海水浴場擁有連綿數十里的平坦沙灘，
是台灣中部地區規模最大的海水浴場。

08

24

日全食
（猜台灣地名）

◎有點難嗎？沒關係，給你一點小提示，
　到台灣中部找找看！

※翻下頁，看謎底

答案是

烏日

 為甚麼？

日全食的時候，太陽被月亮的陰影籠罩，變成黑色，所以是「烏日」。

 知識寶庫

烏日居台中縣南端，控制台中盆地出口，北倚大肚山，南鄰八卦山。台灣高鐵在此設站停靠。

09

空中霸王
（猜台灣地名）

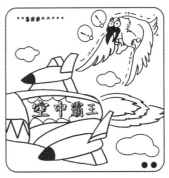

◎有點難嗎？沒關係，給你一點小提示，

到台灣的南部找找看！

※翻下頁，看謎底

高雄

>>> 為甚麼?

空中是不是很高呢?霸王就是所有人當中最有勢力的人,另一個說法就是「稱雄」,所以空中霸王也就是「高雄」。

知識寶庫

高雄市原名「打狗」,是台灣第二大都市,更是世界著名港口,有台灣「港都」之稱。西側有廣闊雄偉的壽山,壽山腳下是以夕照、沙灘、潮聲聞名的西子灣,山海在此交接,美景渾然。

行程一：
增廣見聞遊亞洲

有條巨龍萬里長，保衛國土幾千年。
世界奇跡多又多，排名第七就數它。
（猜大陸著名建築）

◎有點難嗎？沒關係，給你一點小提示，
　到中國的北部找找看！

※翻下頁，看謎底

長城

>>> 為甚麼？

長城東西相距萬里，起初修建它就是為了保衛國土，現被譽為世界七大奇跡之一。

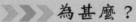

知識寶庫

春秋戰國時代，中國北方的諸侯國為了防禦來自北方外族的侵襲，在各自的領土上先後築起一段段防衛牆。秦始皇統一中國後，把這些城牆連結起來，就成為「萬里長城」。現存的長城為明代所修建。

一路平安

（猜大陸地名）

◎有點難嗎？沒關係，給你一點小提示，

到中國的東北部找找看！

※翻下頁，看謎底

旅順

為甚麼？

旅行的路上平平安安，就是順利。

知識寶庫

旅順在中國遼東半島最南端。三面環海，氣候宜人，每年自三月開始，迎春、玉蘭、櫻花、海棠、丁香、映山紅……百花爭豔。這裏也盛產水果，有「水果之鄉」的美譽。

洞房花燭夜，
金榜題名時
（猜大陸地名）

◎有點難嗎？沒關係，給你一點小提示，
　到四川找找看！

※翻下頁，看謎底

重慶

>>> 為甚麼?

結婚和考試錄取都是值得慶賀的喜事,所以是「重慶」。

知識寶庫

重慶位於長江和嘉陵江匯流處,為四川省水陸交通中心。對日抗戰期間政府西遷至此,定為陪都。今為直轄市。

13

軍容壯盛（猜大陸地名）

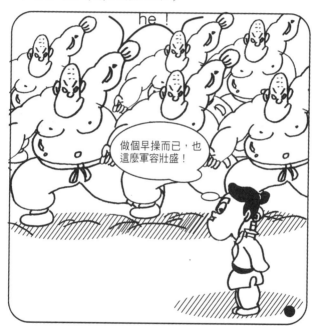

◎有點難嗎？沒關係，給你一點小提示，
　到湖北省找找看！

※翻下頁，看謎底

武昌

 為甚麼？

軍事強大就是武力興盛，所以是「武昌」。

知識寶庫

武昌舊名江夏縣，是湖北省省會。位於長江東岸，與漢口、漢陽三足分立，是辛亥革命的發祥地。境內的蛇山上有黃鶴樓古蹟。

搭乘遊輪出國去
（猜大陸地名）

◎有點難嗎？沒關係，給你一點小提示，

到江蘇省找找看！

※翻下頁，看謎底

上海

>>> **為甚麼？**

登上船到海上，就是「上海」。

知識寶庫

上海市原是長江出口附近、黃浦江和吳淞江交會處的一個小漁村，也叫「上海灘」。因居於大陸海岸線中央，國際貿易興盛，為長江流域的門戶，也是中國第一大城市、最大的商埠與經濟中心。

親愛的小胖，嫁給我吧！我每天買蘋果給你吃。

胖哥哥娶胖嫂嫂
（猜大陸地名）

謝謝！不過你得問我媽媽答不答應？

◎有點難嗎？沒關係，給你一點小提示，
　到安徽省找找看！

※翻下頁，看謎底

合肥

為甚麼？

哥哥嫂嫂都胖，兩人結婚就是「合肥」。

知識寶庫

合肥因淮水與肥水在此會合而得名，為安徽省省會。居安徽省中心地帶，是淮南重鎮。農產以米、麥為主。

16

北風吹（猜大陸地名）

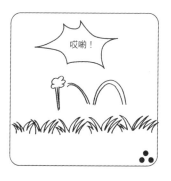

◎有點難嗎？沒關係，給你一點小提示，

到大陸西南找找看！

※翻下頁，看謎底

答案是

雲南

>>> 為甚麼?

來自北方的風一吹,雲朵自然就向南飄了。

知識寶庫

雲南因位於雲嶺之南而得名,簡稱為「滇」。省會昆明市。境內有擺夷、傈族等少數民族。雲南白藥是著名物產。

不懂歷史
（猜亞洲國家名）

◎有點難嗎？沒關係，給你一點小提示，
　到中國的北邊找找看！

※翻下頁，看謎底

蒙古

>>> 為甚麼？

不懂歷史就是被蒙蔽而不清楚古代的事，不就是「蒙古」了嗎？

知識寶庫

蒙古民間最隆重的節日稱為「白月」，日期與中國農曆春節相同，以前稱為「牧民節」。節日中，人民載歌載舞，舉辦各種具有草原民族特色的活動來慶祝。

行程二：
尋幽訪勝遊歐洲

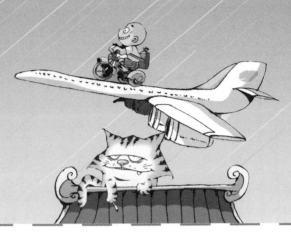

　　歐洲是歐羅巴洲的簡稱，位於東半球的西北部，與亞洲大陸相連，北臨北極海，西瀕大西洋，南隔地中海與非洲相望。面積1,040萬平方公里（包括附屬島嶼），約佔世界陸地總面積的6.9%，僅大於大洋洲，是世界第六大洲。

　　歐洲最大的國家是俄羅斯，最小的國家則是梵蒂岡，最大的城市為俄國的首都莫斯科。

　　歐洲絕大部分居民是白種人（歐羅巴人種）。主要通行的語言有英語、俄語、法語、德語、義大利語和西班牙語。

與海爭地地低濕，風車輪轉呼呼吹；
兩花為名好國家，夏冬之際常飄香。
（猜歐洲國家名）

真是太香了！老公。

老婆，我的發明如何？

◎有點難嗎？沒關係，給你一點小提示，

到歐洲北部找找看！

※翻下頁，看謎底

答案是

荷蘭

>>> 為甚麼？

夏天的荷花、冬天的蘭花，合起來就是
「荷蘭」啊！

知識寶庫

荷蘭首都為阿姆斯特丹，但王宮、使
館、國際法庭均設在海牙。鬱金香、風
車、木鞋是最具代表性的特產。

前線戰士中槍了
（猜歐洲國家名）

◎有點難嗎？沒關係，給你一點小提示，這是個位於歐洲最西邊的島國，猜的時候要用到諧音喔！

※翻下頁，看謎底

冰島

>>> 為甚麼？

戰士中槍，自然是「兵倒」，和「冰島」諧音。

知識寶庫

冰島，英文名稱為Iceland，意為「冰凍的陸地」。它是歐洲最西部的國家，位於北大西洋中部，靠近北極圈，冰川面積佔八千平方公里。幸好冰島的地熱豐富，島上人民的生活和生產的能源大多靠地熱支持。

零售
（猜歐洲國家名）

◎有點難嗎？沒關係，給你一點小提示，到
　北歐找找看，猜的時候要用到諧音喔！

※翻下頁，看謎底

51

丹麥

>>> 為甚麼？

零售就是「單賣」，和「丹麥」是一樣的
音啊！

知識寶庫

丹麥國旗有「丹麥人的力量」之稱。是
一面中間有白色十字的紅色旗幟。

03

紅麴粉
（猜歐洲國家名）

◎有點難嗎？沒關係，給你一點小提示，
　到歐洲北部找找看！

※翻下頁，看謎底

答案是

丹麥

>>> 為甚麼？

紅色是丹，麵粉是小麥磨出來的，所以紅麵粉就是丹麥啊。

知識寶庫

據丹麥史詩記載，西元一二一九年丹麥國王勝利王率軍征伐愛沙尼亞異教徒，正當陷入困境之際，一面帶有白色十字的紅旗從天而降，並伴隨一個響亮的聲音：「抓住這面旗幟就是勝利！」丹軍因此轉敗為勝。

開卷大吉
（猜歐洲國家名）

◎有點難嗎？沒關係，給你一點小提示，
　到北歐找找看！

※翻下頁，看謎底

瑞典

>>> 為甚麼?

打開書就有祥瑞的好預兆,這書不就是
「瑞典」嗎?

知識寶庫

瑞典是北歐斯堪地那維亞半島上最大的
國家,首都斯德哥爾摩。瑞典為著名福
利國,從小學到大學畢業的各級學校均
免收學費。皇家學院每年都頒發諾貝爾
獎給各領域貢獻卓著的傑出人士。

詞章之書
（猜歐洲城市名）

◎有點難嗎？沒關係，給你一點小提示，
　到歐洲南端找找看！

※翻下頁，看謎底

雅典

>>> 為甚麼?

專門收錄詞章之類文雅作品的書,就是
「雅典」啊!

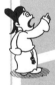

知識寶庫

雅典的名稱來自城市守護神雅典娜,是
希臘首都,也是歐美古文明搖籃之一。
是民主制度的發源地,也是奧林匹克運
動會的發源地。

哥哥得到一座城堡
（猜瑞典城市名）

◎有點難嗎？沒關係，給你一點小提示，
　到瑞典找找看，猜的時候要用到諧音喔！

※翻下頁，看謎底

哥德堡

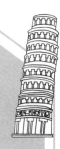

>>> 為甚麼？

「哥得堡」與「哥德堡」諧音。

知識寶庫

哥德堡是瑞典最大的港口和第二大城市，位於瑞典西部，是西哥特蘭省首府。這裏是瑞典最繁忙的港口和商業中心，自古就是瑞典和丹麥爭奪出海口的地方。

喜歡你的蘭花
（猜歐洲國家名）

◎有點難嗎？沒關係，給你一點小提示，
到英國附近找找看！

※翻下頁，看謎底

愛爾蘭

>>> 為甚麼？

「你」就是爾。喜歡你的蘭花就是
「愛爾蘭」啦！

知識寶庫

愛爾蘭是位於歐洲最西部的島國，一年
四季鬱鬱蔥蔥，素有「綠島寶石」之
稱。首都都柏林現已成為歐洲熱門的週
末度假勝地。

08

德國（猜愛爾蘭城市名）

◎有點難嗎？沒關係，給你一點小提示，
　謎底和愛爾蘭共和國的首都有關係喔！

※翻下頁，看謎底

答案是

都柏林

>>> 為甚麼？

德國的首都是柏林，所以謎底就是
「都柏林」。

知識寶庫

都柏林是愛爾蘭共和國的首都。在這個
古意盎然的城市裏，中世紀的建築物隨
處可見，民宅和商用樓房也多是百年老
屋。都柏林也是著名的藝術之都。這裏
是蕭伯納、葉慈、喬哀思等大文豪的故
鄉。

上廁所排隊
（猜英國城市名）

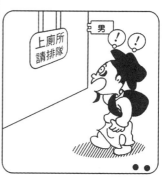

◎有點難嗎？沒關係，給你一點小提示，到
英國找找看，猜的時候要用到諧音喔！

※翻下頁，看謎底

答案是

倫敦

>>> 為甚麼？

上廁所排隊就是要按秩序輪着去蹲廁所啊，「輪蹲」不正與「倫敦」諧音嗎？

知識寶庫

倫敦是英國的首都。從前因為空氣污染嚴重，在無風的季節，煙塵與霧混合變成黃黑色，經常在城市上空籠罩多天不散，所以有「霧都」之稱。不過現在倫敦已經成為美麗又乾淨的城市了。

俄羅斯中最大城，克里姆林是舊名；
政治經濟都發達，交通便捷工業盛。
（猜歐洲城市名）

◎有點難嗎？沒關係，給你一點小提示，

　到俄羅斯找找看！

※翻下頁，看謎底

答案是

莫斯科

>>> 為甚麼?

政治、經濟、交通、工業都興盛的俄羅斯
第一大城,當然是莫斯科了!

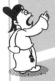

知識寶庫

莫斯科是俄羅斯聯邦的首都,為世界第
六大城市。克里姆林宮、紅場、普希金
藝術館等為著名景點。

行程三：
心曠神怡遊美洲

　　美洲是亞美利加洲的簡稱，包括北美洲和南美洲。北美洲以巴拿馬運河與南美洲分界。美洲遲至十六世紀才由哥倫布發現，所以稱為「新大陸」。原本只有少數原住民居住，歐洲移民大量湧入之後，形成以英語為主要語言的北美文化圈，以及以西班牙語為主要語言的中南美文化圈。

　　北美洲是多湖泊的大陸，著名五大湖——蘇必略湖、休倫湖、密西根湖、伊利湖和安大略湖，是世界最大的淡水湖羣。

　　南美洲位於西半球南部，東面是大西洋，陸地以巴拿馬運河為界與北美洲相分，南面隔海與南極洲相望。南美洲大部分地區屬熱帶雨林和熱帶高原氣候，溫暖濕潤。

漂亮的國家
（猜美洲國家名）

◎有點難嗎？沒關係，給你一點小提示，

到北美洲找找看！

※翻下頁，看謎底

美國

>>> 為甚麼？

美麗漂亮的國家，不是美國，還能是
哪裏呢？

知識寶庫

「美國」是「美利堅合眾國」的簡稱，
國土東至大西洋、西至太平洋、南至墨
西哥灣、北至加拿大。人口總計已達到
三億人，是僅次於中國、印度的世界第
三大人口國。

長壽之鄉
（猜美國地名）

◎有點難嗎？沒關係，給你一點小提示，
到美國找找看！

※翻下頁，看謎底

答案是

百老匯

>>> 為甚麼？

上百歲的老人可稱長壽了，長壽之鄉就是有
很多上百歲的老人匯聚的地方啊！

知識寶庫

百老匯（Bradway）原義為寬街，指紐
約市中以巴特里公園為起點，由南向北
縱貫曼哈頓島，全長二十五公里的一條
長街，為紐約音樂與戲劇的中心，也是
全球戲劇界的焦點所在。

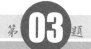

行程三：
心曠神怡遊美洲

世界河流長第三，美國境內稱第一；
汽輪首航好風情，馬克吐溫難忘懷。
（猜河流名）

看！這是我去美國拍的照片，是
世界第三長的河流喔！漂亮吧？

這不就是黃河嗎？

◎有點難嗎？沒關係，給你一點小提示，到美國找找看！

※翻下頁，看謎底

答案是

密西西比河

>>> 為甚麼？

美國大文豪馬克吐温生長於密西西比河，經常以它作為寫作的題材。

知識寶庫

密西西比河是美國第一大河，和南美洲的亞馬遜河、非洲的尼羅河和中國的長江並稱為世界四大長河。「密西」是印第安語「大」的意思，「西比」為「河」，「密西西比」即「大河」或「河流之父」。一八一一年新奧爾良號汽輪首航密西西比河之後，便成為現代航運的重要命脈。

欧洲的文明畫
（猜美國城市名）

◎有點難嗎？沒關係，給你一點小提示，

到美國找找看！

※翻下頁，看謎底

西雅圖

>>> 為甚麼？

歐洲對我們來說就是西方，文明畫就是很高雅的圖。

知識寶庫

西雅圖是美國西北部最大的港口城市，也是中國到美國距離最近的港口。西雅圖原是一位印第安酋長的名字，他曾大力幫助白人移民。一八六九年建市時，為了紀念這位首長，就以他的名字為這座城市命名。

滔滔河水天上來，
白練奔騰氣勢宏；

自然奇觀震心神，
美加兩國共澎湃。
（猜美洲著名景點）

◎有點難嗎？沒關係，給你一點小提示，到北美
　找找看，它可是世界上最大的瀑布羣喔！

※翻下頁，看謎底

答案是

尼加拉瀑布

>>> **為甚麼？**

尼加拉瀑布橫跨美加兩國，河水從懸崖上
一瀉千里，十分壯觀。

知識寶庫

尼加拉瀑布是伊利湖的湖水經由尼加拉
河流入安大略湖時，因兩湖之間的落差
所自然形成的。為世界上最大的瀑布
羣，也是世界最大水利發電中心。和南
美洲的伊瓜蘇瀑布及非洲的維多利亞瀑
布並稱為世界三大瀑布。

行程四：
大開眼界遊非洲

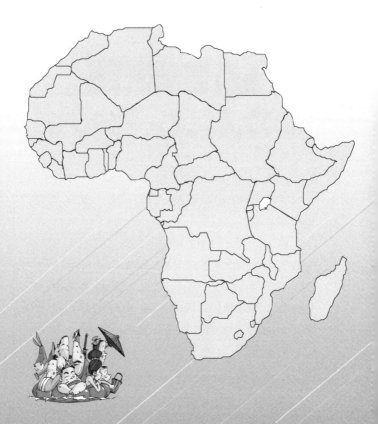

　　非洲是「阿非利加洲」的簡稱。「阿非利加」是希臘文「陽光灼熱」的意思。這個名字充分表達了非洲炎熱的氣候特徵。非洲有四分之三的土地受太陽垂直照射，有95%的地區年平均氣溫在攝氏二十度，氣候炎熱少雨。

　　非洲面積約3,020萬平方公里（包括附近島嶼）。約佔世界陸地總面積的五分之一，是世界第二大洲。陸塊完整，是世界各洲中島嶼數量最少的一個洲。埃及的尼羅河是世界最長的河流，有6,825公里長。

　　非洲的人口有七億四千八百萬，僅次於亞洲，居世界第二位。

大開眼界遊非洲

第 **01** 題

有座陵墓真奇怪，長得又高又像塔，
誰若要想看到它，請去非洲一國家。
（猜非洲著名建築）

◎有點難嗎？沒關係，給你一點小提示，
　到非洲東北部找找看！

金字塔

▶▶▶ 為甚麼？

埃及的金字塔又高又尖，是古代埃及國王
為自己修建的陵墓。

知識寶庫

埃及的吉薩金字塔被譽為世界七大奇跡
之一，三角錐形的外觀，就像中文的
「金」字一樣。古代埃及人究竟如何
把巨大的石塊搬運到沙漠中並砌成角度
精準、歷經數千年都不崩塌的巨大金字
塔？這個問題到現在都還是個謎。

灰塵吹來
（猜非洲國家名）

◎有點難嗎？沒關係，給你一點小提示，
這個國家是四大文明古國之一喔！

※翻下頁，看謎底

埃及

>>> **為甚麼？**

灰塵就是塵埃,吹來是到來,就是「及」的
意思,謎底「埃及」就這樣解出來了。

知識寶庫

埃及國土大部分位於非洲東北部,但是
蘇伊士運河東部的西奈半島位於亞洲西
南角,使得埃及成為地跨亞、非兩洲的
國家。

行程四：
大開眼界遊非洲

有風沒有雨，
日頭終年照；
世界我最大，
駱駝辛苦走。
（猜非洲著名地理區）

幾年後……

◎有點難嗎？沒關係，給你一點小提示，
　到非洲北部找找看！

※翻下頁，看謎底

答案是

撒哈拉沙漠

>>> **為甚麼?**

終年日照強烈少雨,連駱駝都走得很辛苦
的地方,就是世界最大的沙漠:
撒哈拉沙漠。

知識寶庫

撒哈拉沙漠面積九百零六千五百平方公
里,約佔全非洲總面積的三分之一、地
球陸地全部面積的十六分之一。別以為
沙漠就一定只有滾滾黃沙,撒哈拉只有
四分之一面積是沙海,其他大部分地區
都是石質山嶺和礫石平原。

四維（猜非洲城市名）

◎有點難嗎？沒關係，給你一點小提示，

　這個城市是埃及的首都喔！

※翻下頁，看謎底

答案是

開羅

>>> **為甚麼？**

仔細看，「四維」不就是一個分開的「羅」字？上面是「四」字頭，下面是「維」。

知識寶庫

開羅是埃及的首都，是埃及和阿拉伯世界最大的城市，也是世界上最古老的城市之一。古埃及人稱開羅為「城市之母」，阿拉伯人把開羅叫作「卡海勒」，意為征服者或勝利者。

尼羅河上攔腰跨，滔滔洪水挺身擋；
大肚能容吞河水，調節灌溉慶豐收。
（猜埃及著名工程建設）

◎有點難嗎？沒關係，給你一點小提示，到埃及找找看！

※翻下頁，看謎底

答案是

亞斯文水壩

▶▶▶ 為甚麼？

將尼羅河每年夏季氾濫的河水儲存下來，留
待枯水期灌溉農地，就是尼羅河上最大
的水壩——亞斯文。

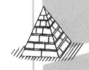

知識寶庫

亞斯文水壩完工於一九七一年，壩體高
一一一公尺，長約三公里，是二十世紀重
要的大工程。高壩所攔的河水形成了世界
最大的人工湖——納塞湖。亞斯文水壩解
決內陸的灌溉問題，大幅提高農作收成；
但也因此使尼羅河不再定期氾濫。

記憶力大考驗

一、城市與各州大配對：連連看左邊的國家
　　名或城市名位於哪一個州呢？

　　　雲南
　　　埃及　　　　　　　　亞洲
　　　美國
　　　倫敦　　　　　　　　非洲
　　　重慶
　　　開羅　　　　　　　　歐洲
　　　莫斯科
　　　蒙古　　　　　　　　美洲
　　　荷蘭
　　　冰島

二、趣味猜謎總複習：動動腦，想一想，有
　　趣猜謎等你來解答。

　　1.讀書人多多，猜一個台灣地名 ─ （　　）。
　　2.零售，猜歐洲國家名 ─（　　　　）。
　　3.上廁所排隊，猜英國城市名 ─（　　　　）。

4. 灰塵吹來，猜非洲國家名 — （　　　　　）。

5. 長壽之鄉，猜美國地名 — （　　　　）。

6. 不懂歷史，猜亞洲國家名 — （　　　　）。

7. 胖哥哥娶胖嫂嫂，猜大陸地名 — （　　　　）。

8. 開張大吉，猜台灣地名 — （　　　　）。

9. 初次開店，猜台灣地名 — （　　　　）。

10. 漂亮的國家，猜美洲國家名 —（　　　　）。

三、知識寶庫考一考：讀完這本書，你記得了多少
　　知識呢？

1. 中國的（　　　　）和埃及的（　　　　　　）
皆被譽為世界七大奇跡之一。

2. （　　　　　　　）位於中國遼東半島最南端，有
「水果之鄉」的美譽。

3. 荷蘭首都位於（　　　　　　），鬱金香、風
車、木鞋最具代表性。

4. （　　　　），英文名稱為Iceland，意為「冰凍
的陸地」。

5. （　　　　）國旗，是一面中間有白色十字的紅
色旗幟。

6. 奧林匹克運動的發源地是（　　　　）。

語文遊戲真好玩 07

猜猜謎遊世界❶

作　者：史遷
負責人：楊玉清
總編輯：徐月娟
編　輯：陳惠萍、許齡允
美術設計：游惠月

出　版：文房(香港)出版公司
2017年5月初版一刷
定　價：HK$30
ISBN：978-988-8362-96-7

總代理：蘋果樹圖書公司
地　址：香港九龍油塘草園街4號
　　　　華順工業大廈5樓D室
電　話：(852) 3105 0250
傳　真：(852) 3105 0253
電　郵：appletree@wtt-mail.com

發　行：香港聯合書刊物流有限公司
地　址：香港新界大埔汀麗路36號
　　　　中華商務印刷大廈3樓
電　話：(852) 2150 2100
傳　真：(852) 2407 3062
電　郵：info@suplogistics.com.hk

版權所有©翻印必究

本著作保留所有權利，欲利用本書部分或全部內容者，須徵求文房（香港）出版公司同意並書面授權。本著作物任何圖片、文字及其他內容均不得擅自重印、仿製或以其他方法加以侵害，一經查獲，必定追究到底，絕不寬貸。